环境艺术设计

环境艺术设计是用一种侧重于视觉艺术审美的思考方式和设计方法对我们所生活的环境进行总体设计的一门学科。环境艺术设计的涵盖面极广，包含了从室内到室外、从建筑到周边环境、从街道广场到整个城市规划的方方面面的内容。其中把以室内设计、家具设计、陈设设计等诸要素进行的空间组合设计称为内部环境艺术设计，把以建筑设计、城市设计、雕塑设计、绿化设计诸要素进行的空间组合设计称为外部环境艺术设计。由于环境艺术设计是一门新兴的边缘学科，它的研究必然涉及到众多的相关学科，如艺术学、设计学、心理学、社会学、民族学、宗教学以及历史学等。从微观到宏观，从精致到庞杂是这个学科的特点。

环境是一个很大的概念，它大体上可分为自然环境和人工环境两大类。我们所见到的自然山川、流水树木、日升月落、鸟啼花开、风雨雷电、季节交替属于自然环境，自然环境的创造者是神秘的宇宙之神；以人工构筑物为主体组成的城市、街道、公园、建筑物、室内、家具、陈设等空间组合环境，属于人工环境，人工环境是环境艺术设计的主要研究对象。

实际上，从设计学的角度去看，人类几千年的文明发展史都可以归纳为是人类对环境进行艺术创作的历史。

城市的环境艺术设计：从中国到外国、从过去到现代，众多的历史文化名城，政治经济名城是前人留给我们最丰富、最庞大的环境艺术设计遗产。这些具有特殊意义的城市的特点是：或具有在城市发展史、建筑史上有重要意义的历史古迹、文物遗址、特色城区、著名建筑物或建筑群，或具有代表某一历史时期的传统民居建筑，或具有独特的城市地理景观，或有出色的城市布局构架。这些特色均能代表某一历史时期城市建设技术或艺术的最高成就，如中国的北京、西安、上海、苏州、桂林、喀什，国外的巴黎、罗马、开罗、圣彼得堡、曼谷、华盛顿、堪培拉、巴西利亚等。

我国元朝以后的北京城、美国的华盛顿市、澳大利亚首都堪培拉的规划设计都是将整个城市作为一件大艺术品来加以塑造设计的。其设计者认为：整个城市的设计应是一种激动人心的、充满情感的艺术作品，城市设计者应是有社会抱负的、激情洋溢的艺术家。这种重视视觉审美秩序的设计分析方法在工业革命后曾由于人们对经济、人口、城市尺度巨变的热衷而一度被忽略，现在人们重又对这种设计分析方法加以关注，并使之成为现代城市设计学科的重要基础之一。

街道的环境艺术设计：城市街道空间是展现城市环境艺术设计最集中、最重要的平台之一，是城市环境艺术设计的核心要素。城市街道的环境是由每个有特色的大街小巷所构成，任何一座有特色的城市都会有各自独特的街道景观。街道的历史景观是一个国家政治、经济和文化水平的集中表现。

街道的主要功能按其交通性可分为机动车街道、非机动车街道和城市步行街道。由于交通方式上的差异，所呈现的街道景观也有所不同：机动车行驶的街道路面宽阔，两侧建筑物或构造物外观高大，所以设计上注重整体感和大的印象；而步行街道是以人步行为主，多为商业文化最集中的地段，故街道设计比较亲切。实际上步行街的兴起是现代人对日渐稀少的生气勃勃的街道生活现象回归的一种反映。自古以来街道空间就是"步行者的天堂"，盛大的礼仪、竞技、狂欢、市场交易都是在步行的前提下进行的。随着步行街道的建立，人们对步行街购物条件的关注已经转到了对交往条件，也就是环境艺术空间设计的关注。这些设计要素主要有：两侧建筑立面、铺地、标志性景观（如雕塑、喷泉）、橱窗、广告标志、游乐设施、街道家具、街道照明、植物配置和特殊如街头献艺等活动空间，步行街设计的关键是注重城市环境的整体连续性、人性化和肌理的细部处理。世界上有很多著名的街道，如北京的长安街、上海外滩、苏州观前街、拉萨八角街、巴黎的香榭丽舍大街、莫斯科的阿尔巴特大街、东京银座、纽约华尔街、旧金山唐人街等，都是成功的典范。

广场环境艺术设计：城市广场环境是由建筑物和道路等围绕而形成的开敞空间，是城市街道的节点，也是城市设计的高潮所在。广场的功能是为城市居民提供社交活动、组织集会、游览休闲、商贸活动的空间。广场环境艺术又是集中体现城市历史文化和艺术的主要载体。拿破仑曾将意大利威尼斯的圣马可广场誉为"欧洲最美丽的客厅"，非常形象地说明了城市广场环境景观的独特作用。

由于功能的差异，广场按其使用性质分为市政广场、纪念广场、休闲广场、商业广场、交通广场等。现代城市广场的设计趋势是广场的功能多样化、复合化，可吸引多样的人从事多样的活动。在空间层次上强调立体化，利用空间形态上的变化通过垂直交通系统将不同水平层面的活动场所串联为整体，打破以往只在一个平面上做文章的概念，上升、下沉相互穿插组合，构成一幅既有仰视又有俯瞰的垂直景观，与平面型广场相比较，更具点、线、面相结合以及层次性和戏剧性的特点。另外，对地方特色、历史传统的继承和发展以及注重广场文化内涵的建设也是现代广场设计的着重点之一。广场环境艺术设计的要点是掌

握好空间的比例尺度关系、动态空间与静态空间的协调，远景、中景、近景层次的把握，以及交通路线的合理组织疏导等。北京天安门广场、巴黎的协合广场、纽约洛克菲勒中心广场、罗马圣彼德大教堂广场、日本筑波科学城中心广场、新奥尔良市意大利广场等都是广场环境艺术设计的经典代表作。

水环境设计：人有亲水性，对水的需要像对阳光、空气的需要一样。水是城市环境艺术设计的重点构成要素之一。有了水，城市平添了几分诗情画意，层次更加丰富，也更加富于活力。水可以减少空气中的尘埃，增加空气的湿度，降低空气的温度；水又是纯洁、智慧的象征，观看不同的水景，听不同的水的撞击和流动的音响，可以使人的心情舒畅，获得美的享受。

水本身无固定形态，水的形态是由一定的容器和限定性造型决定的。依据载水物不同的形状、大小、材质结构，水也就形成了从涓涓细流到恢宏奔涌等不同的环境景观。

水环境设计可分为静水景观与动水景观两类。静水就是水的运动变化比较平缓，无大的高差变化。静水可产生镜像和倒影效果，给人以诗意的幻象的视觉感受。中国和日本古典造园手法中常用静水处理法，给人以宁静、舒缓、安详、柔和的感受，适合在小面积、近尺度的环境艺术中运用。

动水就是水的变化以流动、落差、喷洒为主，又可细分为流水、落水、喷水等模式。流水景观以中国古代的"曲水流觞"最为著名。春天的季节，亲朋好友、文人墨客坐于自然山水、曲水小溪之间，将木制酒杯置于溪水中飘流，酒杯停在谁面前，谁就要立即吟诗饮酒。其乐融融，风雅有趣。落水景观则是利用造型高差结构，仿照自然界因河床陡坎造成的瀑布景观效果而成。落水景观又因形式不同有以下几种效果：泪落、线落、布落、离落、对落、片落、垂落、滑落、乱落等。喷水原是一种自然景观，而人工建造的具有装饰性的喷水装置在环境艺术设计中被广泛运用（最先进的喷水装置可用电脑控制，配合音乐、照明），可使水柱有时轻歌曼舞，有时又挺拔高耸，从而将喷泉艺术带入新时代。

绿化环境艺术设计：随着城市建筑的发展，大型公共建筑及高层住宅建筑的增多，绿地相应地减少了。人们对失去绿地有着自然的眷恋，因此，将绿色植物引入环境之中已不是单纯的"装饰"了，而是提高环境质量，满足人们心理和生理需求的不可缺少的因素。植物在光的作用下使空气新鲜，并调节湿度和温度。天空的蓝色和植物的绿色都是镇静色，可以给人的大脑皮层以良好的刺激，使疲劳的神经系统在紧张的工作和思考之后，得以平静宽松、安宁休息。绿化是解决"人—建筑—环境"之间关系的最好的协调手段之一。

绿化又被称为软景观。现代化的城市空间高楼林立，街巷狭窄，建筑又大多是由直线形或板块状构件组成的几何体，感觉生硬冷漠。利用绿化中植物特有的曲线、多姿的形态、柔软的质感、悦目的色彩和生动的影子，可以改变人们对空间的印象并产生柔和的情调，减弱空旷、生硬的感觉，使人感到尺度宜人和亲切感。

绿化环境艺术设计的手法主要有草坪、花坛与花池、灌木、行道树、城市森林等。

建筑小品设计：建筑小品又被称之为城市家具，主要是指街道坐椅、花坛、廊架、车站、广告霓虹灯、路标指示牌、街灯、夜间照明装置、垃圾筒、时钟、城市雕塑、地面铺装等种类繁多的小建筑。这些小建筑或小品一方面为人们提供识别、依靠、洁净等物质功能，另一方面它具有点缀、烘托、活跃环境气氛的精神功能，处理得当，可起到画龙点睛和点题入境的作用。

建筑小品设计，首先应与整体空间环境相谐调，在选题、造型、位置、尺度、色彩上均要纳入环境总体构思中加以权衡取舍。小品设计应体现生活性、趣味性、观赏性、幽默感，不必追求庄重、对称格局，可以寓乐于形，使人感到轻松、自然、愉快；小品设计宜求精，不宜求多，要求得体、适度。

在众多的建筑小品中，地面铺装、街灯与夜间照明及城市雕塑所占的分量日益加重。地面铺装可以给人较强烈的感觉，这是因为人的视野向下的概率要比向上的概率大得多。尤其是在行走的过程中，人们的视野向上更为减少，总是注视着眼前的地面、人、物及建筑底部。成功的地面铺装可以有助于限定空间、标志空间，增强识别性，并给人以尺度感。通过图案将地面上的人、树、设施与建筑联系起来，以构成整体美感并使室内外空间与实体相互渗透。街灯和夜间照明设施是增加城市夜生活魅力的重要要素之一。街灯的存在不仅使市民可在夜间活动，并可防止事故或犯罪的发生。街灯和夜间照明设施在设计时应注意在白天和夜晚时的街灯的不同景观，在夜间须考虑街灯的发光部形态及形成的连续性景观，在白天则须考虑发光部的支座部分形态与周围景观的协调关系。城市雕塑是供人们进行多方位视觉观赏的空间造型艺术，是环境艺术设计的重要手法之一。城市雕塑分为纪念性雕塑、主题性雕塑、装饰性雕塑和陈列性雕塑四种类型。现代城市雕塑向着大众化、生活化、人性化、多功能并有强烈趣味性的方向发展，成为时代、社会、文化和艺术的综合体，赋予了环境空间精神内涵和艺术魅力，提高了环境的文化品位和质量。

环境艺术设计的内容十分庞杂，除了上述论及到的内容之外，建筑室内环境艺术设计也是其中重要的组成部分，由于篇幅所限，这里就不再论述了。

现在，随着社会的进步，人们的生活方式正发生巨大的变化，人们已从单纯的物质需求向精神需求空间发展。对交往环境的需求，对参与各种社会生活的空间的需求，导致了环境艺术设计的长足发展。环境艺术设计是一个古老而又年轻的学科，我们深信21世纪必将是其在世界范围内被重新认识并不断被提高的新时代。

面向 21 世纪的当代设计

主编: 何 洁

环境艺术设计

编著: 宋立民

安徽美术出版社

图书在版编目（ＣＩＰ）数据

环境艺术设计/宋立民编著. —合肥：安徽美术出版社，2000

（面向21世纪的当代设计／何洁主编）

ISBN 7-5398-0830-6

Ⅰ.环...　Ⅱ.宋...　Ⅲ.环境–设计　Ⅳ.TU2

中国版本图书馆CIP数据核字（2000）第49565号

环境艺术设计　　　　　　宋立民　编著

安徽美术出版社出版

（合肥市金寨路381号　　邮编：230063）

新华书店经销

合肥杏花印务股份有限公司印刷

开本：889 × 1194　1/16　印张：2

2000年9月第1版　2000年9月第1次印刷

印数：1-5000

ISBN 7-5398-0830-6/J·830　　定价：18.00元

若发现印装质量问题影响阅读，请与承印厂联系调换。

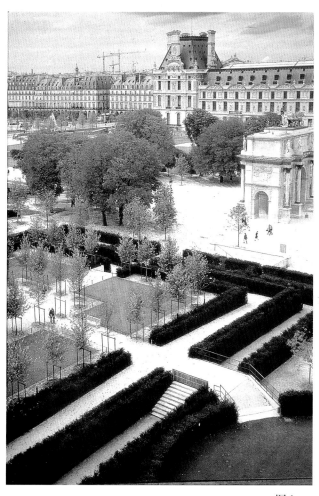

图1

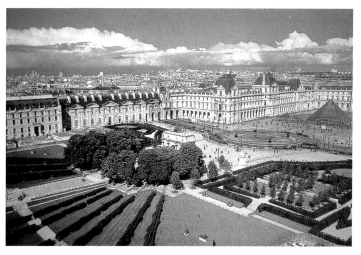

图3

环境艺术设计是人类文明发展史的最重要的一个表象，世界名城有着深厚的文化、历史积淀，是独特的、无法替代和复制的环境艺术精品。（图1—图4）

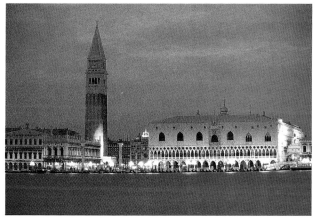

图2

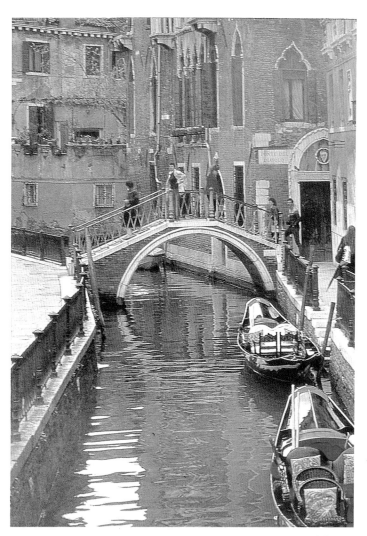

图4

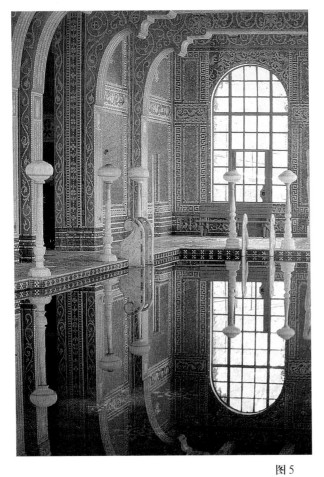

图 5

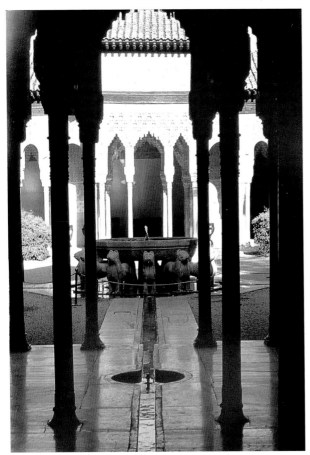

图 6

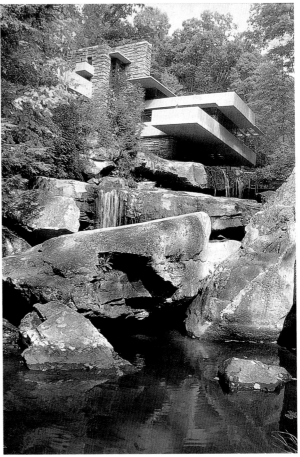

图 7

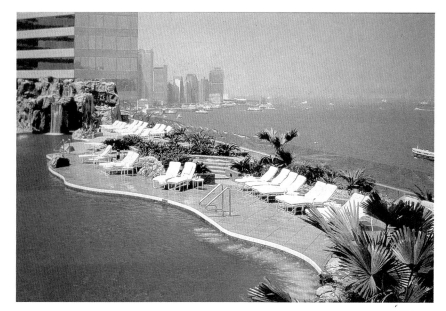

图 8

不同的文化、宗教团体在运用设计的手法上会有不同的表现，但却都是以为人们提供优雅、适宜的生活环境为目的。好的环境艺术作品无不是将地理、气候、人文、民俗等成功地结合在一起的产物。（图5—图10）

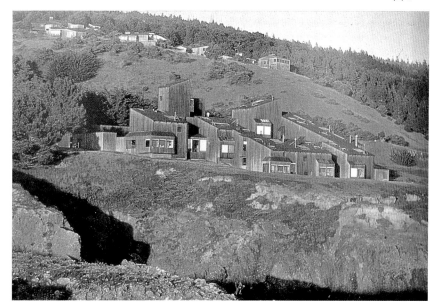

图 9

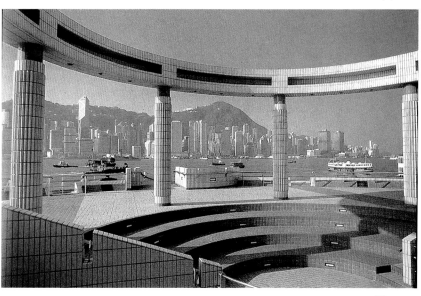

图 10

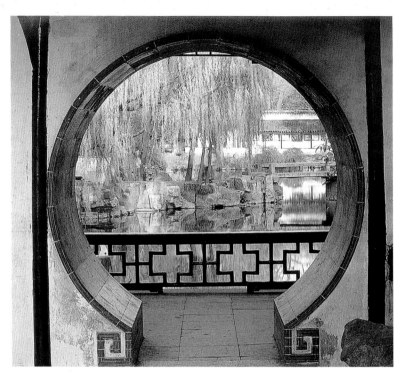

图11

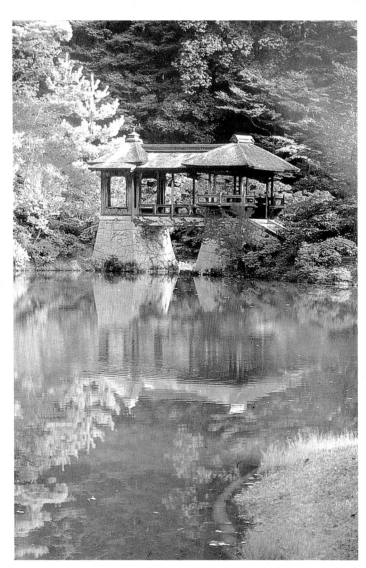

图12

东方文化孕育了独特的人文视角，天人合一哲学观使我们的祖先创造了这样的自然环境与人工环境和谐共处的生态景观。（图11—图12）

美国芝加哥河两岸被冲天的弧形喷泉浪漫地相连、相拥。喷泉似一道虚幻的彩虹,而沉静、坚实的城市楼群则成了它最好的背景。(图 13—图 14)

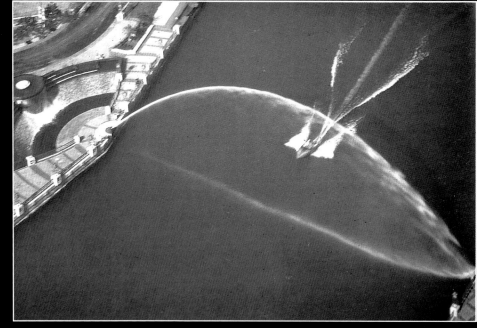

图 13

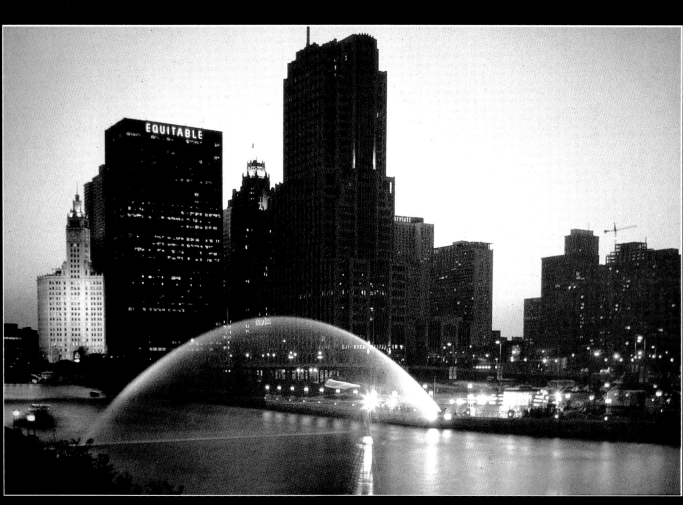

图 14

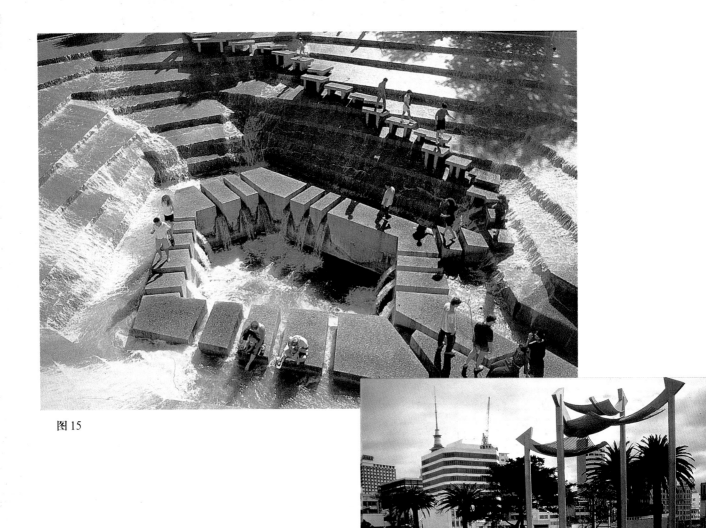

图 15

图 16

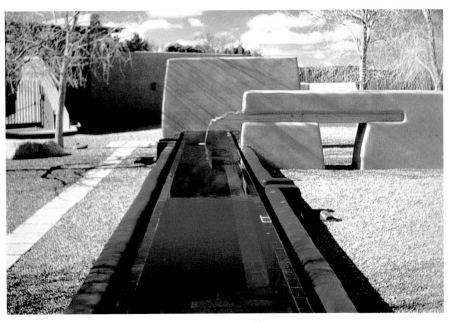

图 17

构思立意是设计的灵魂，或安详、或激烈、或优雅、或浪漫。（图15—图19）

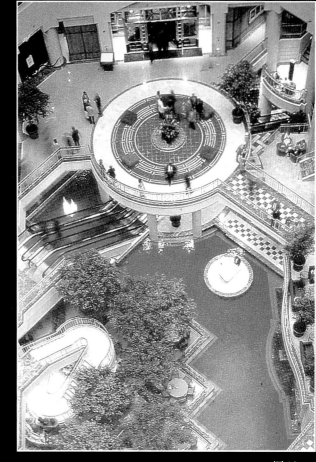

图 18

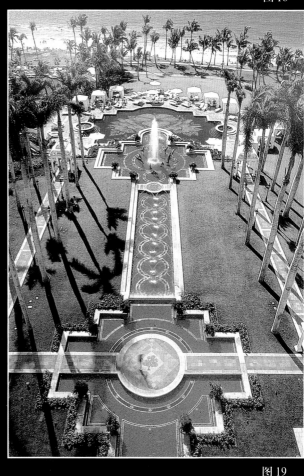

图 19

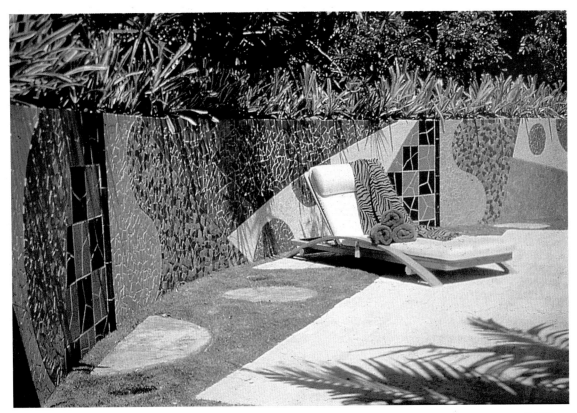

图20

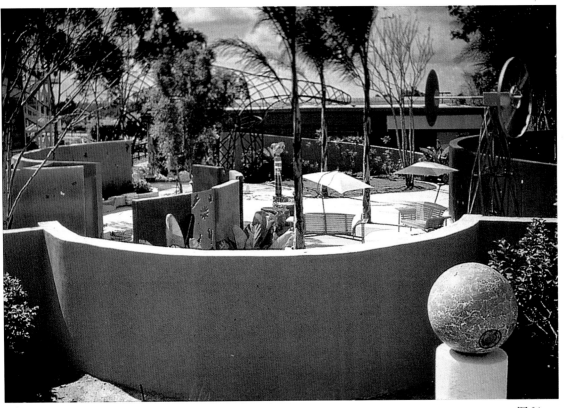

图21

用色彩的魅力去感动人，是
环境艺术设计中花费少、见效快
的生花妙笔。（图20—图23）

图 22

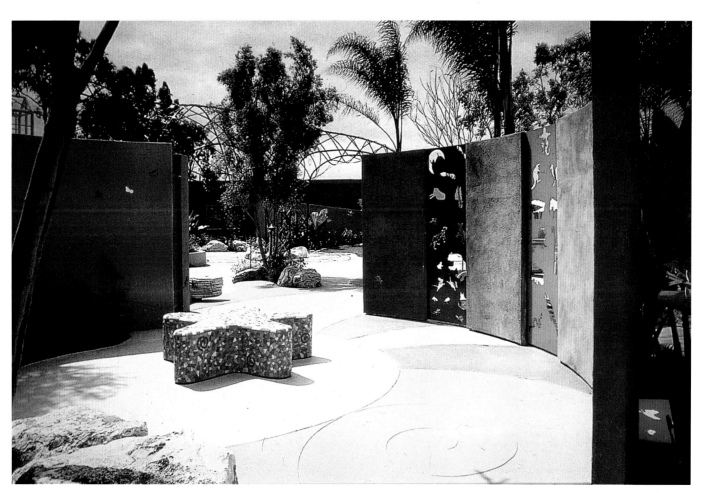

图 23

用"酷"而有趣的造型营造空间环境。（图24）

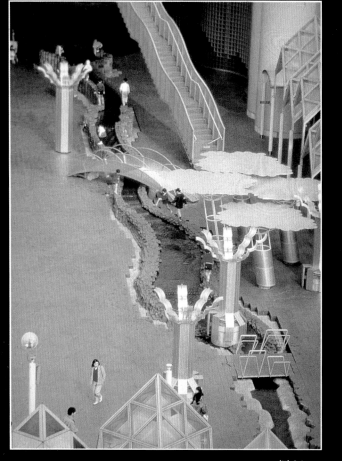

图 24

小尺度、细致入微的设计创造了亲切、层次丰富的景观。（图25）

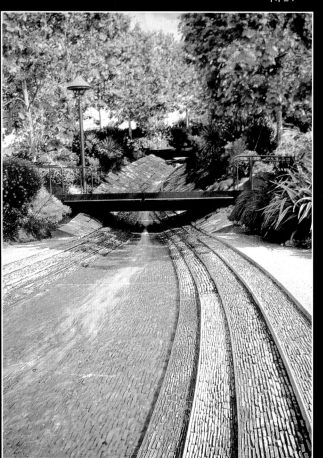

图 25

从模型到成品，从单纯到复杂，中心思想是以人为本。(图26—图27)

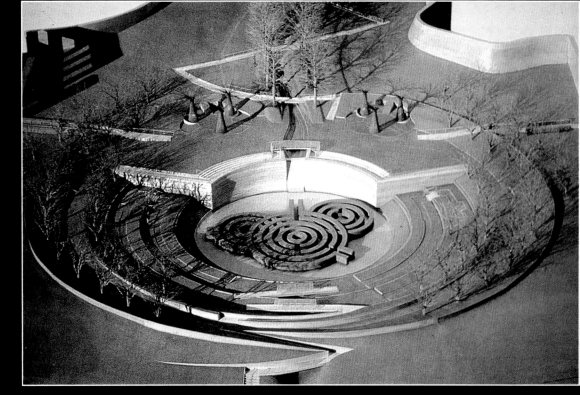

图 26

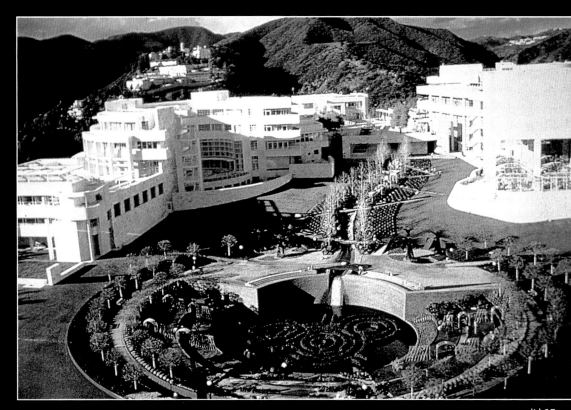

图 27

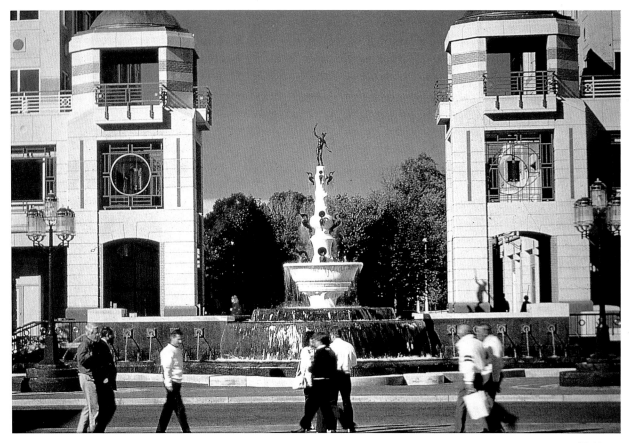

图 28

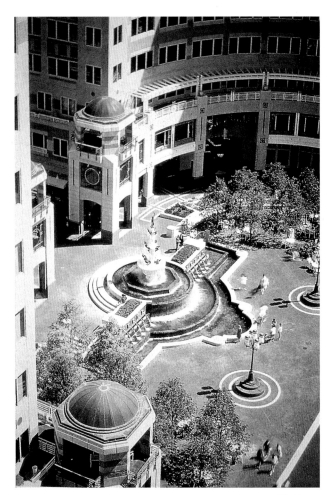

城市广场是城市的客厅，它的设计界面应是友好的、开放的、动感的，充满着优雅的气质与风度。（图28—图29）

图 29

日本建筑师矶奇新设计的筑
波科学城广场，用隐喻的手法将
东、西、古、今的风格合成了一个
"大拼盘"。（图30—图31）

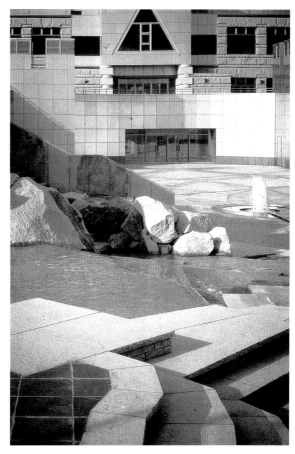

图 30

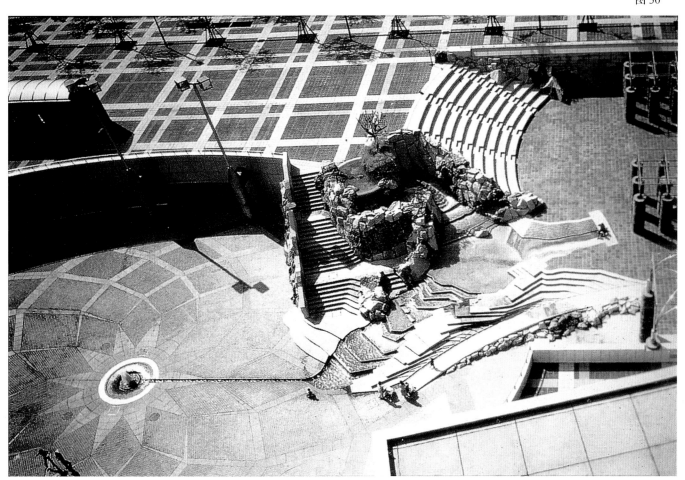

图 31

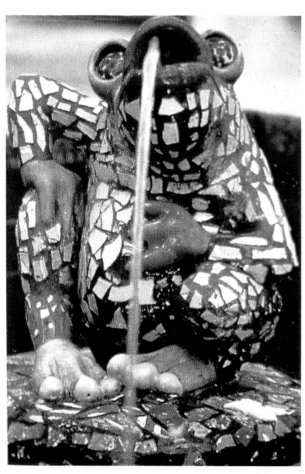

流水景观造型：从涓涓细流到滴水穿石，从缓缓小河到浩瀚湖海，流水造型是城市中最引人入胜而又激动人心的景观。（图32—图37）

图 32

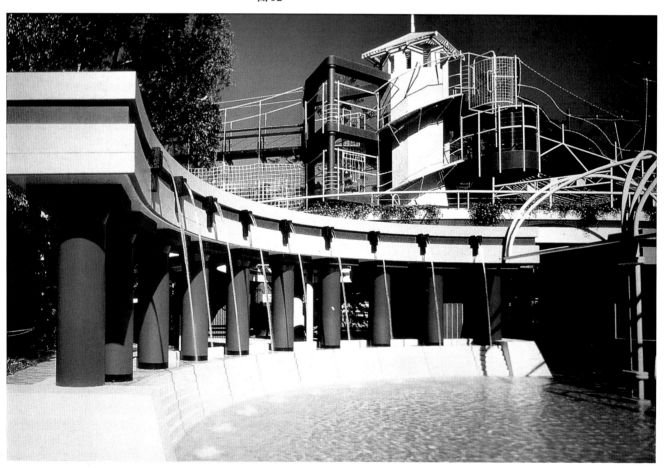

图 33

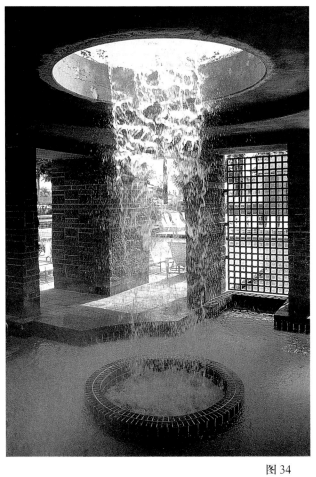

图 34

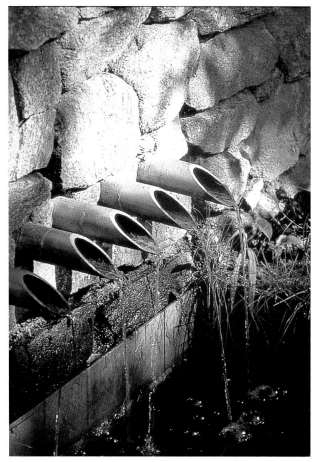

图 36

图 35

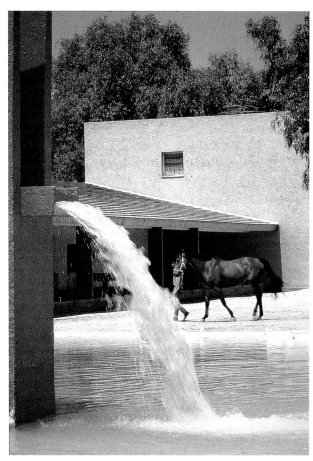

图 37

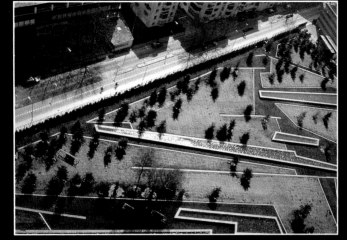

图 38

静水给人以宗教般的静思和
意境。(图 38 —图 42)

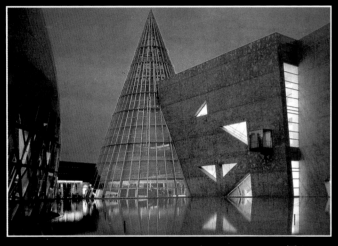

图 39

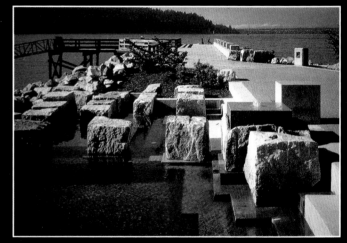

图 41

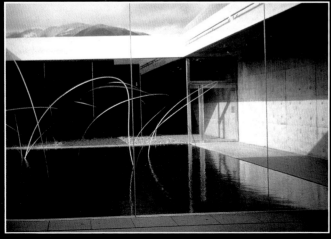

图 40

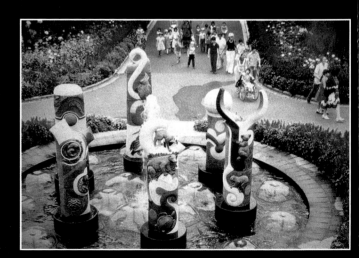

图 42

落水景观是仿照自然界的瀑布而产生的，却比自然界的瀑布多了一层精巧和细致。（图43—图44）

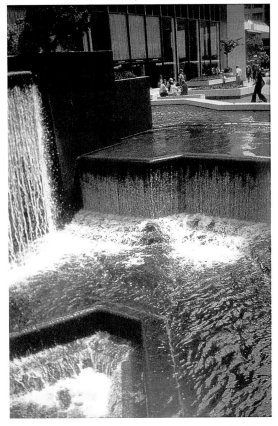

图43

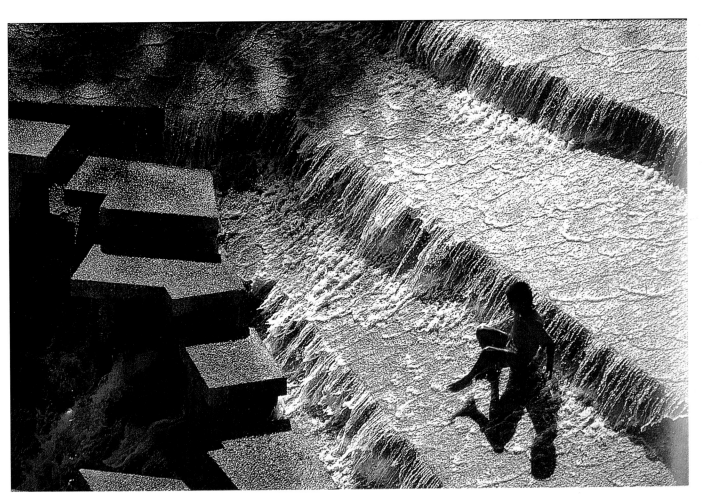

图44

19

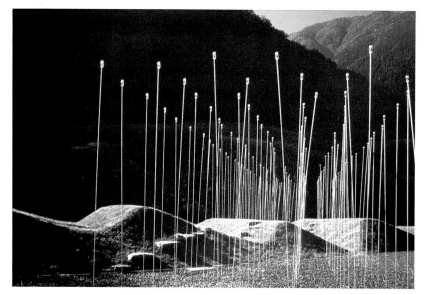

喷泉所产生的戏剧性的艺术效果是独特和无法替代的，所以，喷泉经常是环境艺术设计中的点睛之笔。（图45—图47）

图 45

图46

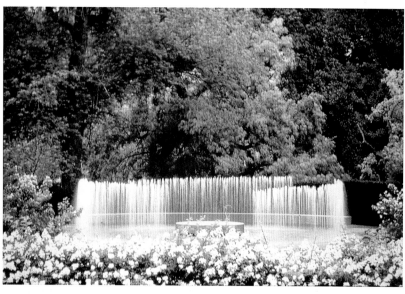

图 47

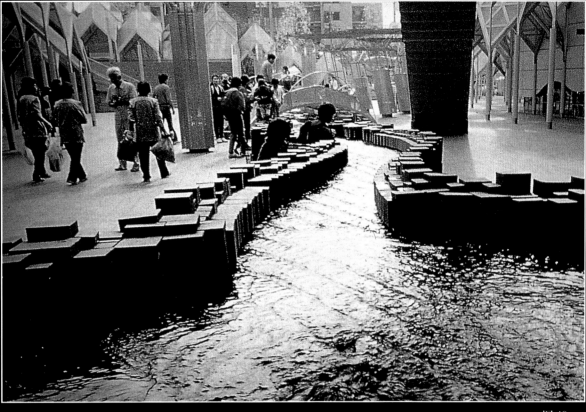

图 48

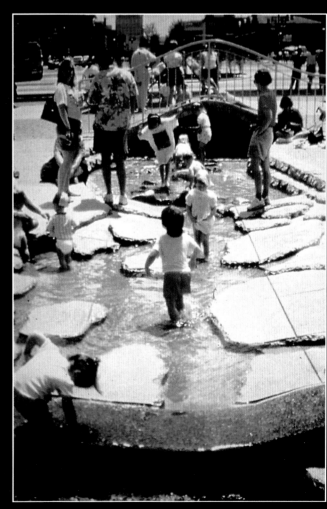

人的参与是使水造型生动的
关键，人的参与也是使水造型完
善的一个前提。（图 48—图 49）

图 49

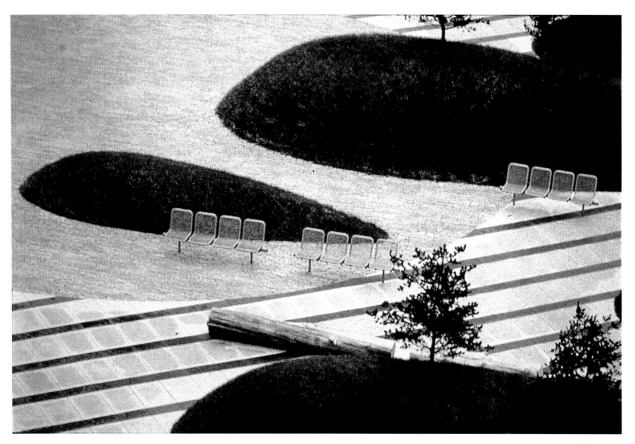

图 50

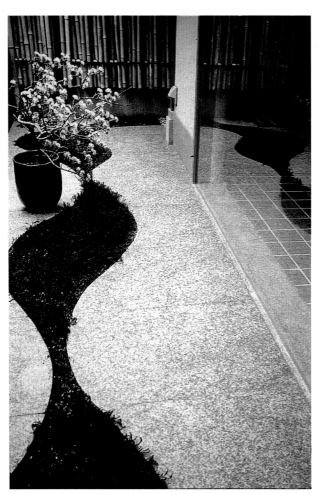

图 51

用日本式"枯山水"造型，意
境深远、耐人回味。其以小见大的
手法类似中国的盆景艺术。(图50
—图51)

绿化是软景观，绿化应亲切、感人、生动、幽默。绿化的生长性是它的一个特点。(图52—图54)

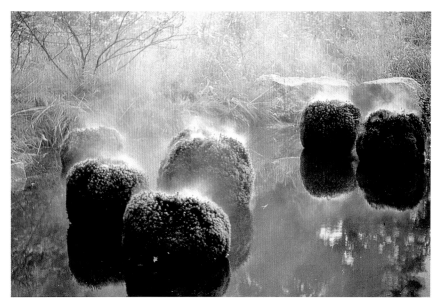

图 52

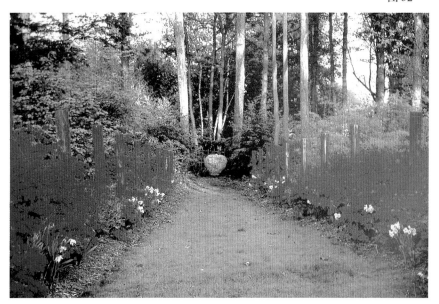

图 53

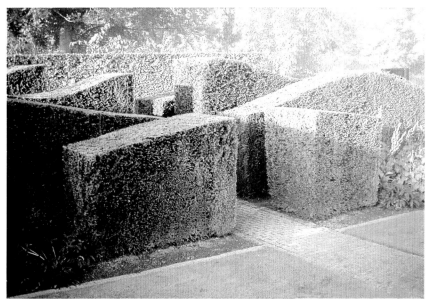

图 54

浪漫的花架。(图55)

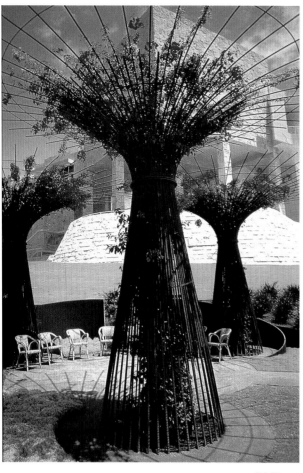

图 55

既是雕塑又是绿化，似从地底而生，充满力量感与生命力。(图56)

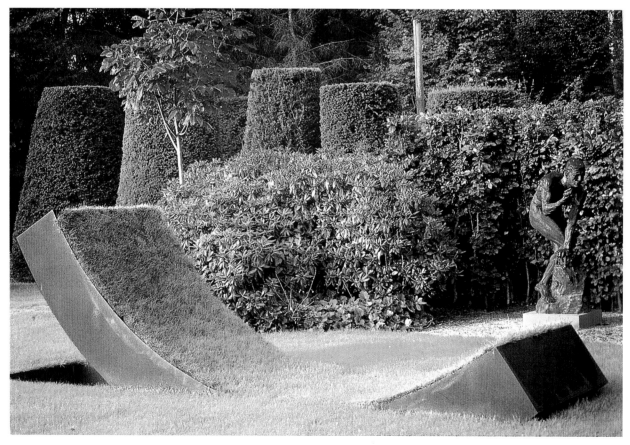

图 56

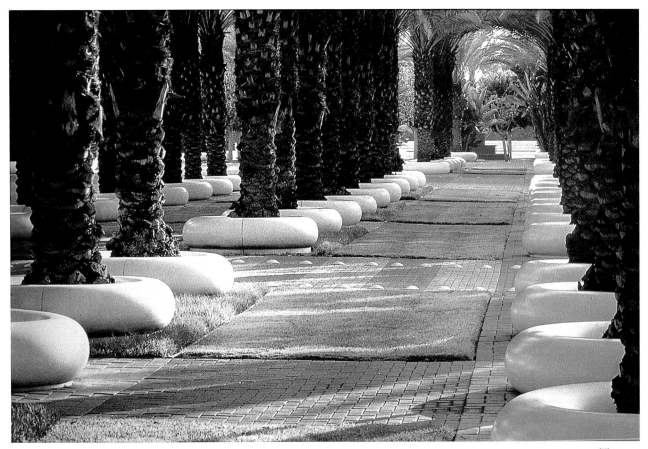

图 57

绿化与建筑小品结合，丰富
而又生动。（图 57—图 58）

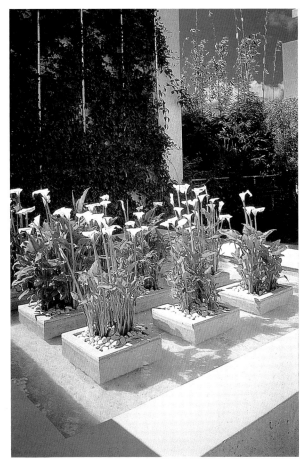

图 58

25

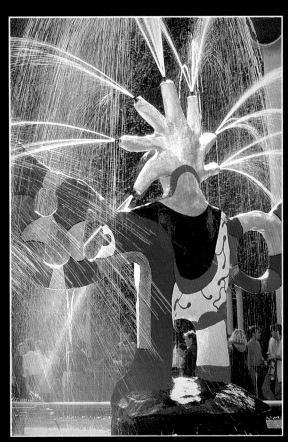

彩雕与水的结合，幽默、机智、生动、新奇，为生活平添色彩与乐趣。（图 59—图 60）

图 59

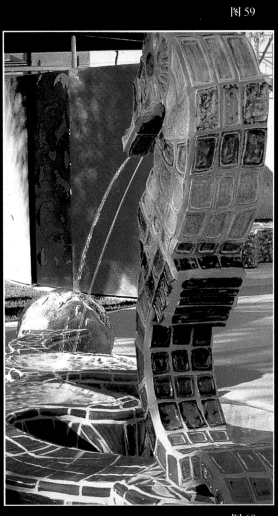

图 60

环境艺术雕塑是用造型、色彩、材质构成视觉冲击力，常常形成整个环境中的中心或高潮点。（图61—图62）

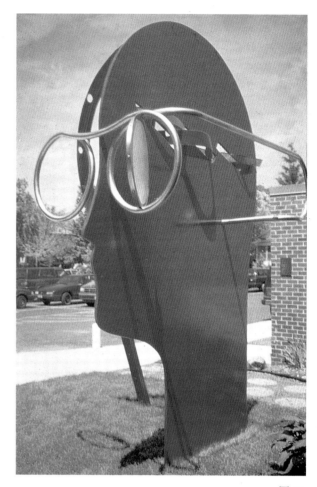

图61

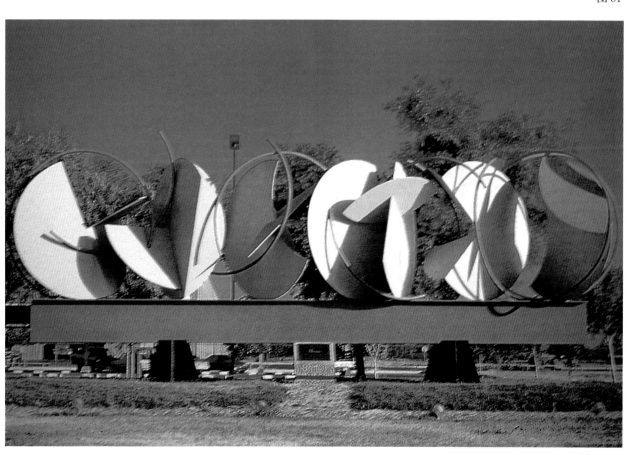

图62

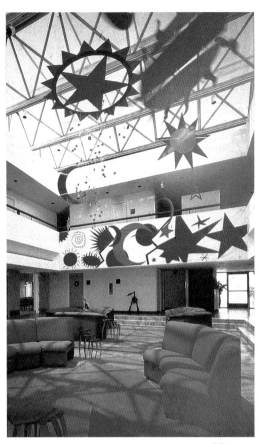

室内环境艺术设计是一个独立的大系统，室内设计的一个趋势是将室外环境的阳光、水、绿化、清新的空气这些"第一元素"引入室内。（图63—图64）

图63

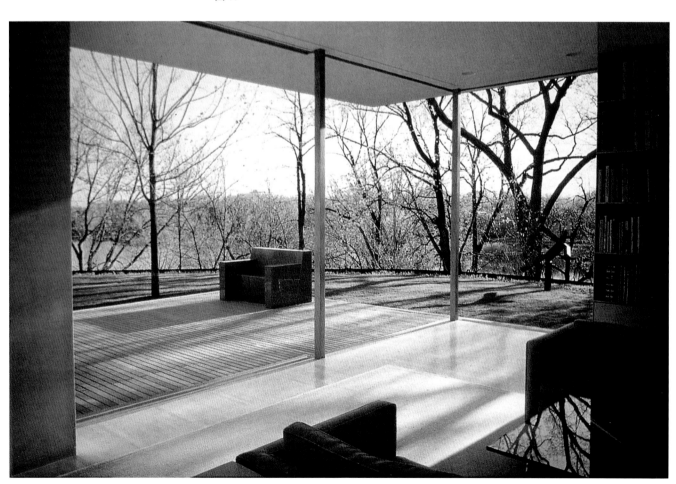

图64

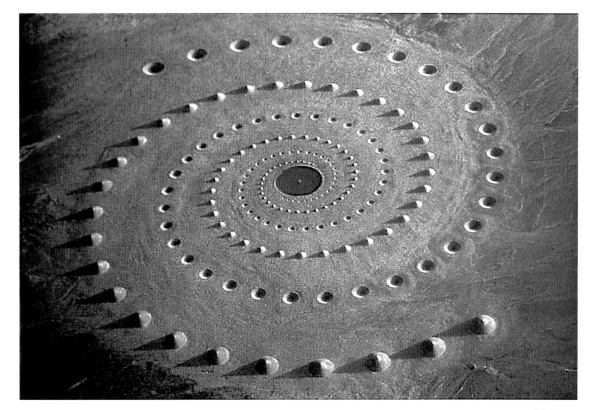

图65

以我们熟知的
山川、树木为素材
和背景而制成的
"大地艺术"，是环
境艺术设计中的
"纯粹派艺术家"
的杰作。（图65—
图66）

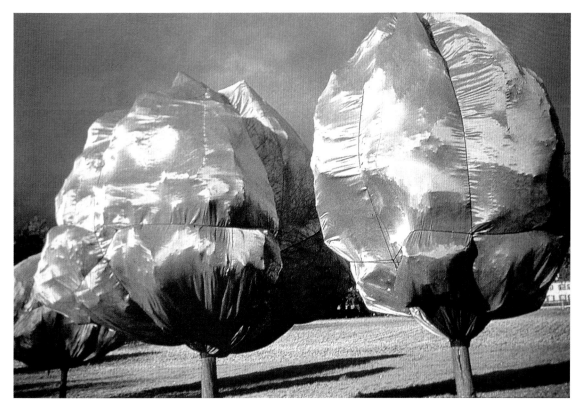

图66

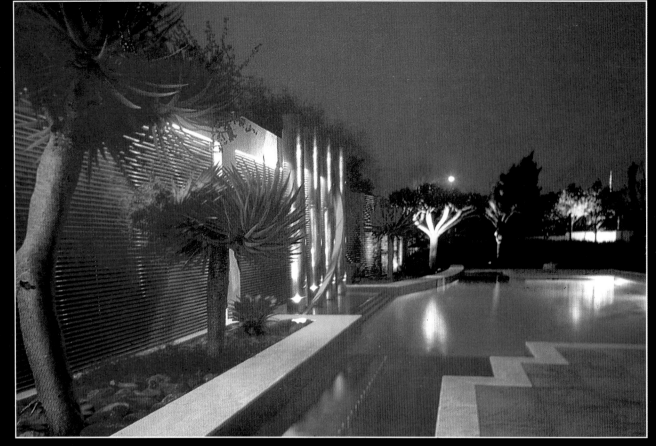

图 67

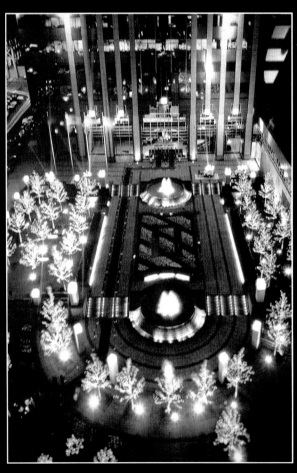

图 68

夜景照明为城市环境设计画下了激情浪漫的一笔，它使我们对街道、对建筑物、对环境有了新的认识和感觉。（图 67—图 68）